聽說這次醫狂11的防疫彩色漫畫超過一百則。Excellent!!

了有助防疫要買十本!!

Excellent 是「優秀」的意思。

所以我說那個長篇漫畫呢?

不要...不要看他...

感恩致謝

【感謝購買】：向購買及推廣的朋友們說聲謝謝，我們會繼續努力。

【致敬醫療】：向台灣辛勞的醫療人員致敬，希望這本漫畫能為大家帶來歡笑，也讓民眾了解基層醫療的酸甜苦辣。

【感謝指導】：感謝馬肇選教授、陳快樂司長、黃榮村部長、醫療及動漫界師長們的指導。

【感謝校稿】：感謝老爸、洪大、何錦雲和楊佩婷等人協助校對。

【感謝刊登】：感謝《國語日報》、《中國醫訊》、《桃園青年》、台北榮總《癌症新探》、《台灣精神醫學通訊》和《聯合元氣網》等處曾刊登連載《醫院也瘋狂》。

【感謝翻譯】：感謝神獸、愚者學長和華九等人協助日文版翻譯。

【感謝單位】：感謝大笑文化、白象文化、開拓動漫、千業影印、先施印刷和無厘頭動畫等單位長期以來的支持。

【感謝幫忙】：感謝奈櫻、小雨、空白、米八芭、藥師丸、篠舞、費子軒、籃寶、芯仔、哲哲、大東導演、尹嘉、蔡姊、莊富嵺、815、曾建華老師和湯翔麟老師等人的幫忙。

【感謝親友】：最後要感謝我的家人及親朋好友，我若有些許成就，來自於他們。

團隊榮耀

【榮耀】：2013 台灣第一部原創醫院漫畫出版

2013 榮獲文化部藝術新秀

2014 新北市動漫競賽優選

2014 文創之星全國第三名及最佳人氣獎

2014 台灣漫畫最高榮譽「金漫獎」入圍（第 1 集）

2015-2021 六度榮獲文化部「中小學優良課外讀物」

2015 台灣漫畫最高榮譽「金漫獎」入圍（第 2、3 集）

2015 主題曲動畫 MV 百萬人次觸及

2016 台灣漫畫最高榮譽「金漫獎」首獎（第 4 集）

2016 作者林子堯醫師當選台灣「十大傑出青年」

【參展】：2014 日本手塚治虫紀念館交流

2015 日本東京國際動漫展

2015 桃園藝術新星展

2015 桃園國際動漫大展

2015 亞洲動漫創作展 PF23

2015-2020 開拓動漫祭 FF25-FF36

2016 桃園國際動漫大展

2016 台北國際書展

2017 台中國際動漫博覽會

2017 義大利波隆那兒童書展

2018 桃園國際動漫大展

2018 法國安古蘭國際漫畫節

2021 台中國際動漫博覽會

中醫：馬肇選教授、李松儒醫師、武執中醫師
　　　古智尹醫師、張哲銘醫師、楊凱淳醫師
牙醫：康培逸醫師、蕭昭盈醫師、李孟洲醫師
　　　留駿宇醫師、周瑞凰醫師、邱于芬醫師
護理：王庭馨護理師、劉艾珍護理師、謝玉萍主任
　　　鍾秀雯護理師、林品潔護理師、黃靜護理師
　　　陳小Q護理師、藺惠婷護理師、陳宜護理師
　　　孫郁雯護理師
藥師：王怡之藥師、米八芭藥師、陳俊安藥師
　　　蔡恬怡藥師、張惠娟藥師、李懿軒藥師
　　　林秀菁藥師、劉信伶藥師、李彥輝藥師
　　　巫宜潔藥師
營養師：楊斯涵營養師
心理師：馮天妏心理師、林昱文心理師、鍾秀華心理師
　　　　劉瑞楨心理師
獸醫：余佩珊獸醫師、余育慈獸醫師
社工：羅世倫社工師
職能治療師：游雯婷治療師、張瑋蒨治療師

感謝醫療顧問

精神科：所有指導過我的師長及同仁（太多了放不下）

小兒科：蘇泓文醫師、黃宣邁醫師

家醫科：李育霖主任、彭藝修醫師、林義傑醫師、林宏章醫師

腎臟科：張凱迪醫師、胡豪夫醫師

皮膚科：鄭百珊醫師、王芳穎醫師、陳逸勳醫師

腸胃科：賴俊穎主任、劉致毅醫師、陳欣听醫師

麻醉科：沈世鈞醫師

感染科：陳正斌醫師、王功錦醫師

心臟科：徐千彝醫師

婦產科：施景中醫師、張瑞君醫師、林律醫師

泌尿科：蔡芳生院長、蕭子玄醫師、杜明義醫師

復健科：吳威廷醫師、沈修聿醫師、張竣凱醫師

放射科：卓怡萱醫師、陳侑昌醫師

胸腔內科：許政傑醫師、許嘉宏醫師

整形外科：黃柏誠醫師、李訓宗醫師

耳鼻喉科：翁宇成醫師、徐鵬傑醫師、曾怡凡醫師

神經內科：王威仁醫師、 蔡宛真醫師、林典佑醫師
　　　　　莊毓民副院長

新陳代謝科：王舜禾醫師、黃峻偉醫師

風濕免疫科：周昕璇醫師

外科：林岳辰醫師、羅文鍵醫師、洪浩雲醫師

眼科：吳澄舜醫師、洪國哲醫師、羅嬋泠醫師
　　　吳立理醫師

骨科：周育名醫師、朱宥綸醫師

急診：蔡明達醫師、穆函蔚醫師

推薦序 – 黃榮村
善良熱情的醫師才子

　　子堯對於創作始終充滿鬥志和熱情，這些年來他的努力逐漸獲得大家肯定，他獲得文化部藝術新秀、文創之星競賽全國最佳人氣獎、台灣漫畫最高榮譽「金漫獎」首獎、還被日本譽為是「台灣版的怪醫黑傑克」，相當厲害。他不斷創下紀錄、超越過去的自己，並於 2016 年當選「十大傑出青年」，身為他過去的大學校長，我與有榮焉。他出版的本土醫院漫畫《醫院也瘋狂》，引起許多醫護人員共鳴。我認為漫畫就像是在寫五言或七言絕句，一定要在短短的框格之內，交待出完整的故事，要能有律動感，能諷刺時就來一下，最好能帶來驚奇，或最後來一個會心的微笑。

　　醫學生在見習和實習階段有幾個特質，是相當符合四格漫畫特質的：包括苦中作樂、想辦法紓壓、培養對病人與周遭事物的興趣及關懷、團隊合作解決問題、對醫療體制與訓練機制的敏感度且作批判。

　　子堯在學生時，兼顧專業學習與人文關懷，是位多才多藝的醫學生才子，現在則是一位對人文有敏銳觀察力的精神科醫師。他身懷藝文絕技，在過去當見習醫學生期間偶試身手，畫了很多漫畫，幾年後獲得文化部肯定，頗有四格漫畫令人驚喜的效果，相信日後一定會有更多令人驚豔的成果。我看了子堯的四格漫畫後有點上癮，希望他日後能成為醫界一股清新的力量，繼續為我們畫出更輝煌壯闊又有趣的人生！

<div align="right">

考試院院長

前教育部部長　

前中國醫藥大學校長

</div>

推薦序 – 陳快樂
才華洋溢的熱血醫師

當年我在擔任衛生署桃園療養院院長時，林子堯醫師是我們的住院醫師，身為林醫師的院長，我相當以他為傲。林醫師個性善良敦厚、為人積極努力且才華洋溢，被他照顧過的病人都對他讚譽有加，他讓人感到溫暖。林醫師行醫之餘仍繫心於醫界與台灣社會，利用工作之餘的有限時間不斷創作，迄今已經出版了多本精神醫學衛教書籍、漫畫和繪本，而這本《醫院也瘋狂 11》，更是許多人早已迫不及待要拜讀的大作。

《醫院也瘋狂》利用漫畫來道盡台灣醫療人員的酸甜苦辣及爆笑趣事，讓醫護人員看了感到共鳴，而民眾也感到新奇有趣。林醫師因為這系列相關作品，陸續榮獲文化部藝術新秀、文創之星大賞與金漫獎首獎，相當令人讚賞。現在他更當選全國十大傑出青年，並擔任雷亞診所的院長，非常厲害。

另外相當難得的是，林醫師還是學生時，就將自己的打工積蓄捐出，成立了「舞劍壇創作人協會」，每年舉辦各類文創活動及競賽來鼓勵青年學子創作，且他一做就是堅持十多年，有著一顆充滿熱忱、善良助人的心，林醫師後來也因此榮獲台灣「十大傑出青年」。

林醫師一路以來持續努力與堅持理想，相當令人讚賞。如今他又出版了最新的《醫院也瘋狂 11》，無疑是讓他已經光彩奪目的人生，再添一筆風采。

前心理及口腔健康司司長
前衛生署桃園療養院院長　　陳快樂

本集人物介紹

【LD】：
醫學生，帥氣冷酷，
總是很淡定的看雷亞
做蠢事。

【歐羅】：
醫學生，虎背熊腰，
常跟雷亞一起做蠢
事，喜歡假面騎士。

【雷亞】：
醫學生，天然呆少根
筋，無腦又愛吃，喜
歡動漫和電玩。

【政傑】：
醫學生，正義感強烈、
鐵拳力大無窮。

【龜】：
醫學生，總是笑臉迎
人，運動全能，特別
喜歡排球。

【歐君】：
醫學生，聰明伶俐、
古靈精怪，射飛鏢很
準，身手矯健。

【欣怡】：
護理師，個性火爆，
照顧學妹，打針技巧
高超。

【琪琪】：
護理師，有潔癖、不
苟言笑、講話一針見
血。

【雅婷】：
護理師，內向溫和，
喜愛閱讀，熱衷於提
倡環保。

【金老大】：
醫院院長，愛錢如命、
跋扈霸道、滿口醫德
卻常壓榨醫護人員。

【皮卡】：
醫學生，帥氣高挑，
知識淵博、學富五車。

【崔醫師】：
精神科主任，沉穩內
斂、心思縝密。

【龍醫師】：
急診主任，個性剛烈
正直，身懷絕世武功，
常會以暴制暴，勇於
面對惡勢力。

【總醫師】：
外科總醫師，個性陰
沉冷酷，一直嫉妒加
藤醫師的才華。

【李醫師】：
內科主任，金髮碧眼
混血兒，帥氣輕佻、
喜好女色。

【康康牙醫】：
牙醫師，溫柔體貼，
常為他人著想。

【留牙醫】：
牙醫師，外表嚴肅內
心善良，刀子口豆腐
心，醫術精湛。

【加藤醫師】：
外科主治醫師，個性
大而化之，開刀技術
出神入化，總是穿開
刀服和戴口罩。

【芯仔】:
萬能小天使,會畫畫、
煮飯、做甜點、做模
型,喜歡吸貓。
FB《好奇怪 Sisters》

【兩元】:
作者,職業是漫畫家,
熱愛漫畫和環保。

【林醫師】:
作者,戴紙袋隱瞞長
相,真正身分是來自
未來的雷亞。

【月月鳥】:
耳鼻喉科醫師,頭上
有鳥窩,開朗幽默。

【雨寶】:
護理師,聰明伶俐,
命中帶雨,只要休假
幾乎都會下雨。

【小黃醫師】:
新陳代謝專科主治醫
師,學識淵博。
FB《糖尿病筆記》

【奈櫻】:
繪圖動畫手工樣樣都行
的創作者,認真積極。
FB《奈櫻》

【之之】:
雷亞診所藥師,優雅
從容,怕蟑螂。

【婷婷】:
雷亞診所櫃台總管,
陽光活潑,活力滿點。

【小聿醫師】：
復健科主治醫師，有
天使般的溫柔和治癒
能力。

【百珊醫師】：
皮膚科主治醫師，美
麗聰明、醫術精湛、
充滿正義感。

【0.6 醫師】：
神經內科主治醫師，
學識淵博，喜歡拿扣
診錘測膝反射。

【微希姊】：
FF 開拓動漫老闆娘，
豪爽大方，為台灣動
漫認真打拼。
FB《開拓動漫祭》

【費子軒】：
台灣漫畫家，個性幽
默，喜歡雙關語。
FB《費子軒 tzu hsuan
fei》

【米八芭】：
藥師畫家，活潑開朗、
知識豐富。
FB《白袍藥師米八芭》

【小雨】：
醫師畫家兼遊戲製作
人，才華洋溢。
FB《白袍恐懼症》

【芳穎醫師】：
皮膚科主治醫師，美
麗親切，醫術卓越。
FB《長庚皮膚科 王芳
穎醫師》。

【周哥】：
醫學生，足智多謀，
喜歡問有趣的問題。

十一 開場

感謝大家購買醫狂11，我們迄今已經畫了超過一千則四格漫畫了喔！

喔喔，這次開場我們也是彩色的！

呵呵，你沒聽說過「醫狂看彩漫，人生真燦爛」這句至理名言嗎？

這是你自己瞎掰的吧！

本集更是超乎過往，有超多彩色漫畫喔！

都是我的爆肝血淚創作啊！

最後本集要感謝台灣新冠疫情期間所有辛苦的醫療警消人員！

也感謝一起努力乖乖在家防疫的宅宅們。

12

自我催眠

吃了炸雞餐，但好有罪惡感。

都吃光啦

KEC

啊哈！我來喝個健康的綠茶去油解膩就好啦！

綠

我真聰明！我真健康！

咕嚕咕嚕～

雷亞又在欺騙自我了。

咕嚕咕嚕～

我也想吃炸雞

13

新冠病毒 COVID-19 登場

嘿嘿，我是肆虐全球的新冠狀病毒，代號是COVID-19。

老大那邊有一個醫生沒戴口罩！

不過——

竟然還有醫師敢不戴口罩，大家上啊！

衝啊！

大哥等等啊！

我好像聽到什麼？聲音，是幻聽嗎？

呀！

呀！

14

感染科王公醫師登場

王公醫師是感染科醫師，屬內科中的次專科，主要治療感染疾病。

王公

感染科醫師在大醫院通常會負責審核高階抗生素的使用。

喔~想用萬古黴素嗎？有做兩套血液培養嗎？

這個嘛……那個……

雷亞同學你是現在才要抽血嗎？

呃…是因為病人發燒不退所以……

抗生素不是用越強越好，要避免濫用讓細菌產生抗藥性！

哇！

啪！

防疫等級

注解‥「∞」符號是指無限大的意思。

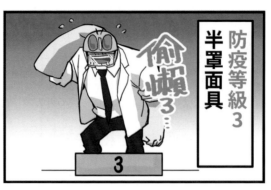

防疫等級3
半罩面具

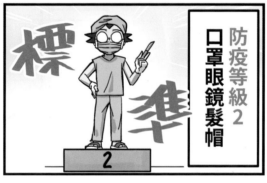

防疫等級2
口罩眼鏡髮帽

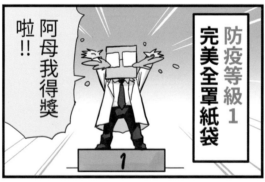

防疫等級1
完美全罩紙袋

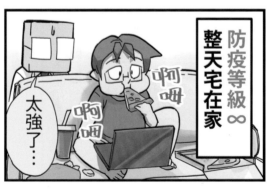

防疫等級∞
整天宅在家

此噴頭非彼噴頭

哇！加藤醫師好久沒看到你在家了。

因為疫情，現在到大醫院的病人比較少，比較有空回家，感謝你們幫我照顧小哈。

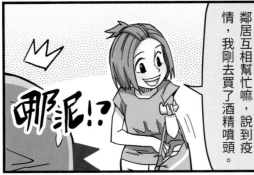

鄰居互相幫忙嘛，我剛去買了酒精噴頭。

哪泥!?

酒精不能拿來噴頭會有風險啊！通常酒精是用來清潔手部或消毒環境為主。

NOOOOO~

……是這種噴頭啦……

定格

……

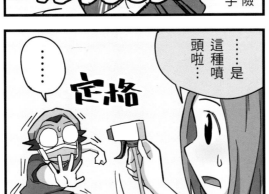

這兩週是關鍵

台灣新冠肺炎患者數破新高——

這兩週是關鍵！

驚！

嗯嗯

台灣某醫院院內爆發感染——

這兩週是關鍵！

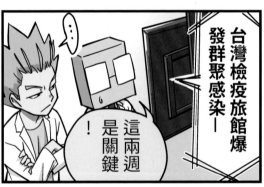

台灣檢疫旅館爆發群聚感染——

這兩週是關鍵！

...

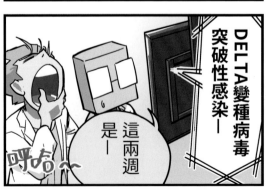

DELTA變種病毒突破性感染——

這兩週是——

呼唔唔～

共體時艱

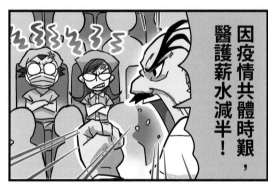

因疫情共體時艱，口罩限一天一個！

因疫情共體時艱，醫護薪水減半！

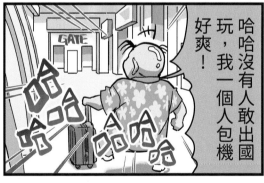

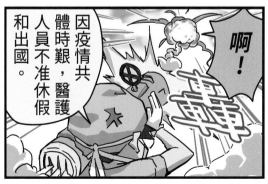

哈哈沒有人敢出國玩，我一個人包機好爽！

因疫情共體時艱，醫護人員不准休假和出國。

啊！

機智問答

大家好！睽違多年的機智問答題燒腦挑戰又來了！

這次我要大雪恥！！

很好！就是要有這種挑戰精神！！請問哪個職業最有防疫觀念？

醫療人員都會戴口罩和洗手，答案一定是辛苦的醫療人員吧！

選我正解！

錯！是搶匪！他們不只戴口罩，連頭套和手套都完整配戴！

中小學志願

林醫師我們國語日報統計的中小學生未來志向出爐了！

喔喔！我很好奇結果耶！

國小生部分，第一想當電競選手，第二想當醫師。

哇！電競選手竟然比醫師還前面！

國中生部分，第一是想當醫師喔。

讚啦，一定是我們漫畫師的功勞。

但不喜歡的職業，醫師也名列國小生第二和國中生第三耶。

簡直是又愛又恨啊⋯

⋯

攝護腺肥大

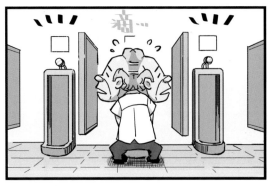

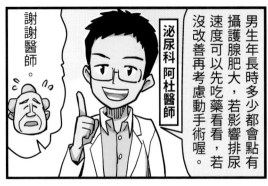

男生年長時多少都會點有攝護腺肥大，若影響排尿速度可以先吃藥看看，若沒改善再考慮動手術喔。

泌尿科 阿杜醫師

謝謝醫師。

口罩勝紅包

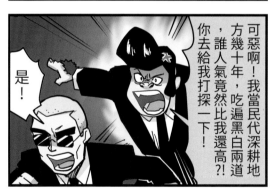

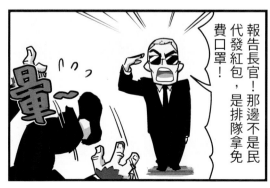

寒流下田

阿爸今天有寒流很冷，你穿多一點。

別擔心，我種田的人身壯如牛。

呼呼呼～

咦！

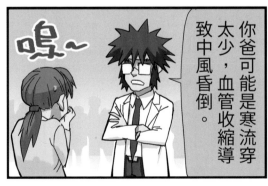

嗚～

你爸可能是寒流穿太少，血管收縮導致中風昏倒。

還好是

阿伯我很抱歉……

我要跟你說一件不好的事情……

難道是我之前久咳的檢查報告是……

報告是肺癌末期，請節哀。

這、這實在是……

哈，實在是太好啦！哈，我還怕是新冠肺炎呢！

啊勒？

那我就放心了，謝謝李主任。

?

第三人稱

醫師，媽媽可能對他太嚴了讓他壓力很大。

小朋友看起來很焦慮，這樣我可能要跟媽媽討論一下弟弟的狀況。

那請問您是他的姐姐嗎？

媽媽。

你為啥會用第三人稱稱呼自己啊！

媽媽我都是習慣這樣說話啊！

有男有女

說來聽聽。

林醫師我的心情很差，男友沒事找我吵架，我想分手。

泡溫泉嗎？

我跟好朋友出去過夜泡溫泉，他也吃醋！

那請問總共多少人一起去呢？

明明有男也有女啊！有啥好吃醋！

呃⋯所以是總共一男一女嗎？

兩個人啊！

有腰就去

哇！有龍蝦耶！

哇！明天減重研討會有好料耶，加藤學長，我們可以去嗎？

有邀就可以去啊。

好！

……!!

研討會當天

怎沒看到歐羅學弟？他不是想吃龍蝦？

不知道耶…通常有好料他都會來。

有「腰」才能去，根本是歧視胖子啊！

成語之亂

兩元看稿如此激動，想必是對我的編劇故事感到無與倫比的感動？

抖

林醫師你不要再亂用成語了啦！罄竹難書是說缺點說不完不是優點啦！

是喔真抱歉！我真是受寵若驚。

到底在說啥啊!?

受寵若驚是指被寵愛而很吃驚啦！不是被嚇到很吃驚啦！

是喔夕勢，我實在後悔莫及。

哀莫大於心死，我要回家玩貓了。…我要回家玩貓了。

兩元不要玩喵喪志啊！人生不如意十之八九！

嘆

愚人節

漢堡王

大消息！桃園八德要開漢堡王了！

......

連你也想愚人節騙我嗎!?

冷靜！是真的啦！我有帶廣告回來！

愚人節騙人真是沒品！

竟然是真的?!

BURGER

出發！你顧家！

砰!!

我也想吃啊！

紅血球

LD你不覺得熊貓外送很像紅血球嗎？

怎說？

紅紅的，到處運送營養給各細胞。

給我宵夜!!

來了!來了!

雷亞你腦袋真是異於常人。

你這樣稱讚我會不好意思啦。

不，我不是在稱讚你

舒肥雞胸肉

兩元健身中

老闆我要一份舒肥雞胸肉套餐。

哇！兩元你健身變瘦後，現在都可以吃肥肉了耶。

舒肥是指低溫烹煮的方式，是瘦肉！

你火星人喔！

真的嗎？長知識！

左右為難

過年避免開車塞車，我們呼籲大家盡量搭乘如火車等大眾交通工具。

過年期間出外踏青好了。

疫情期間火車縮減站票數量，已經沒票了喔。

不能站票

減少開車

只好走路

過年前後

過年前

腦闆，掛號民眾爆多，還有幾十位在候診！

哇！人多到滿到騎樓去，我看沒時間吃飯了。

結果因為太忙沒空吃飯，多年的減肥願望終於實現了！

過年期間

NETFLIX

炸雞

過年後

結果過完年比原來更胖啊！

注解：「NETFLIX」中文是「網飛」，是家提供民眾觀賞網路串流影片的公司，近年來很熱門。

乾燥劑要取出

林醫師你在吃蝦米咚咚？

最近有點感冒，我在吃維他命。

我幫你看看。

罐子打開後乾燥劑要拿出來！不然藥物容易受潮！

喔喔！長知識！

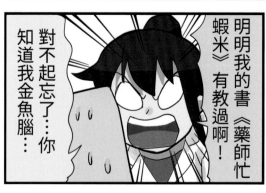

明明我的書《藥師忙蝦米》有教過啊！

對不起忘了…你知道我金魚腦…

36

壓力性肚子痛

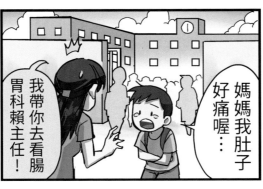

媽媽我肚子好痛喔⋯

我帶你去看腸胃科賴主任！

弟弟腸胃檢查都正常，如果還是上學前都會痛，可以到身心科評估喔。

不用擔心，如果上學才會肚子痛通常是壓力造成，先調適一下心態，必要時考慮藥物和心理諮商，通常都可以改善。

媽媽，現在我換個心情上學，肚子都不痛了耶！

太好了！

潛伏期

解除居家隔離後

我現在是自主健康管理了。

雷亞沒戴口罩！

快逃小心被傳染！

我已經解除居家隔離又沒症狀，為什麼還怕我？

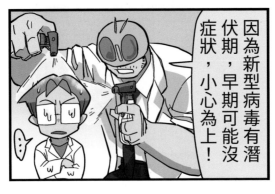

因為新型病毒有潛伏期，早期可能沒症狀，小心為上！

寫日記

國小

哇！生日禮物是日記本，我要每天好好寫！

高中

電腦打日記更方便，但這個月都還沒寫，快變月記了。

成年後

現在可以手機錄音轉文字超方便，但快變年記了……

為啥寫日記越來越方便，我卻越來越懶。

因為你老了吧！

防疫之戰 1

大哥，我們病毒軍團已經陸續攻下世界各地！

嘿嘿，不久後我們就要統治世界，消滅人類了。

注解：「感控」通常指的是負責感染控制的單位。

但是台灣我們一直沒法完全攻佔！

什麼?!為何他們如此強韌？總不可能每個人都像上次那個怪胎醫師一樣，頭上都戴紙袋吧?!

哇!!

來者何人！竟然來我病毒圈侵門踏戶！

上王下公，感染科王公醫師特來討教是也。

可惡！原來是團體戴口罩！難怪久攻不下！

40

防疫之戰 2

哈哈，你們以為口罩防禦就能抵抗我們病毒嗎？你太天真了！

人類就是要吃飯！我不相信你們能永遠不脫下口罩！吃飯談話總有飛沫吧！

恐怕是你太天真了，看我們的⋯

取消內用、社交距離、梅花座和隔板等多項防禦！

連吃飯都沒辦法趁虛而入！

防疫之戰 3

哼,隔板確實也厲害,但你們總是會用手去摸門把、按電梯、摸臉、挖鼻孔吧,那就是我們進攻的好機會。

嗯?剛剛有人提到手嗎?

這種氣定神閒的態度,難道?

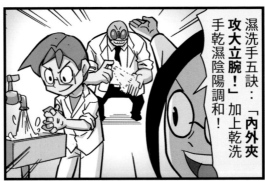

濕洗手五訣:「**內外夾攻大立腕!**」加上乾洗手乾濕陰陽調和!

我輸了......

敗北

承讓承讓,防疫之戰全民皆兵。

灰飛煙滅~

防疫之戰 4

你們確實厲害，第一戰我輸了，不過殺了一個我還有千千萬萬個我，看你們防疫還能撐多久！

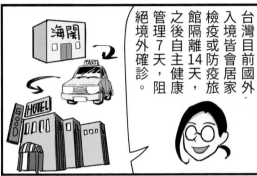

台灣目前國外入境皆會居家檢疫或防疫旅館隔離14天，之後自主健康管理7天，阻絕境外確診。

哼…全世界都被我攻佔了，我遲早會再回來的。

I will be back!

你的確相當難纏，不過下次交手必再打敗你。

43

邂逅溜溜 1

邂逅溜溜 2

注解：「心元結衣」是日本知名女演員「新垣結衣」的諧音，兩元是她的粉絲。

喂～什麼！林醫師你說要增加漫畫的稿費，真是太感謝了！

剛剛怎麼不講!?

莫非牠是會後空翻的財神喵?!

我出運了!!為了彌補我破碎的心靈，妳為心元結衣吧!!牠就稱呼

YUI MY LOVE

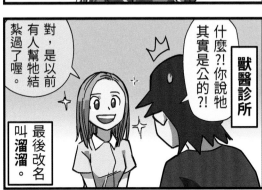

獸醫診所

什麼?!你說牠其實是公的?!

對，是以前有人幫牠結紮過了喔。

最後改名叫溜溜。

診所蕭條

疫情爆發前

蔣內科診所

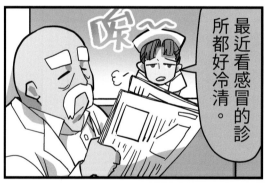

疫情爆發後

蔣內科診所

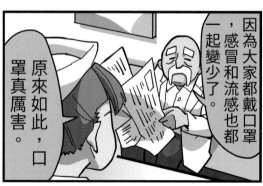

最近看感冒的診所都好冷清。

因為大家都戴口罩，感冒和流感也都一起變少了。

原來如此，口罩真厲害。

不能直視太陽

阿瓜我們來比賽誰能看太陽比較久！

誰怕誰!?

好刺眼～～

他竟然跟鄰居阿呆人比賽看太陽！

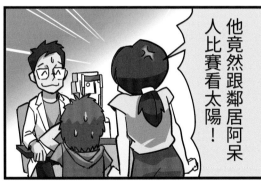

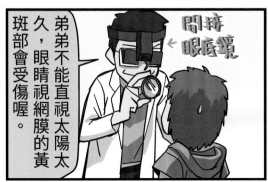

弟弟不能直視太陽太久，眼睛視網膜的黃斑部會受傷喔。

間接眼底鏡

梅花梅花幾桌開

現在防疫規定，餐廳內用要梅花座或隔板有點麻煩。

多謝啦！

OK啦！不就是位置錯開或加個板子嗎？來吃火鍋吧！

完全不能聊天

不透明隔板

...

...

之後

你說內用嗎？可以喔，我們這剛好是梅花「桌」沒隔板喔。

太好了！終於有餐廳可以好好聊天了！

還是完全不能聊天

梅花桌

...

醫師更嚴重

雨神自身難保

台灣近期缺水,部分地區開始限水。

台灣最近有點慘,有疫情、停電又限水。

哼哼,別怕,我認識一位命中帶雨的護理師,請他出門就會下雨了。

真的假的?!那趕快叫他出門啊!

雨寶護理師,台灣最近嚴重缺水,你趕快出門玩啊!

抱歉無法,我因為照顧到確診病患,要被隔離14天不能出門。

完了

洪水療法

林醫師我現在聽到有人打噴嚏都很恐慌，怕遇到確診者。

這樣子啊⋯哈〜

哈啾！

呃⋯不好意思⋯這其實是心理治療的洪水療法，不用擔心。

人呢？

注解：「洪水療法」（Flooding Therapy），是心理治療的一種療法，是指一口氣給予個案強烈的焦慮事件，然後讓個案焦慮達到巔峰，如此訓練個案對於焦慮事件的耐受性。

為何酒精濃度是75%

75%

皮卡，為啥醫用消毒酒精大多是75%，濃度越高不是越好嗎？

非也非也！95%高濃度酒精雖然可以將病菌的表面蛋白凝固，但病菌內部可能仍是完好的，75%酒精兼具破壞外層蛋白質及穿透內部能力，效果最佳喔！

哇！皮卡你真是學識淵博！

哪裡哪裡，在下只是略懂略懂～

此外，如果是有傷口要消毒不適合用酒精，因為具有刺激性，看狀況使用生理食鹽水或不含酒精的優碘為佳。

烘被機 1

好冷喔~聽說這冬天寒流會冷到五度。

喔喔!我買的烘被機到了。

好溫暖喔~

你說你要放一台烘被機在診間?!你認真的嗎?

烘被機2

兩元你知道嗎？烘被機真好用。

你已經說了十次了。

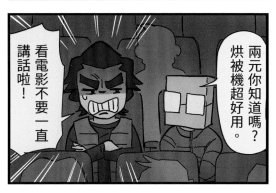

兩元你知道嗎？烘被機超好用。

看電影不要一直講話啦！

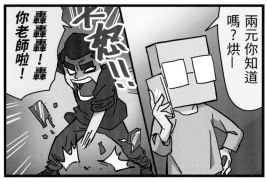

兩元你知道嗎？烘—

轟轟轟轟！轟你老師啦！

怒!!

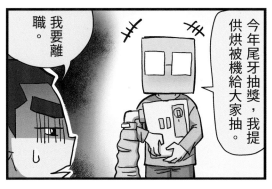

今年尾牙抽獎，我提供烘被機給大家抽。

我要離職。

味覺遲鈍

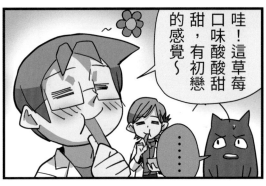

大家來吃吃我最新研發的冰淇淋吧！

喔喔

哇！這草莓口味酸酸甜甜，有初戀的感覺～

那杯是紅心芭樂口味……你味覺異常要不要去快篩檢查一下。

哈哈原來是紅心芭樂啊！

話說你有初戀經驗嗎？

沒有。

兇手是誰

注解：「MOMO」是芯仔和林醫師的好朋友，職業是遊戲工程師。

蝦米?!是誰摔壞了我的筆電！

太過分了！

兇手不是我，是毛毛！

喵喵！

毛毛別再裝了，兇手是你！

芯仔你怎麼這麼肯定？

喵?!

因為MOMO是遊戲工程師，如果弄壞電腦應該可以馬上瞬間修好！

並沒有⋯⋯我不會修電腦，大家對遊戲工程師是不是有什麼誤會⋯⋯

暈～

57

植牙非萬靈丹

爸，你糖尿病又有蛀牙，不要那麼愛吃甜食，記得要刷牙。

哼！我愛吃什麼就吃什麼！現在不是說有個什麼植牙技術很方便！

阿伯你齒槽骨嚴重萎縮，加上糖尿病控制不好，一般不建議植牙，會建議裝活動假牙喔。

什麼?!那我不就變成無齒之徒了！

本末倒置

武漢肺炎疫情升溫，各國防疫不遺餘力⋯⋯

哇！宿舍口罩不夠了，應該去採買一下！

買口罩排隊中

咳嗽!!

雷亞你咳嗽好嚴重！快去看李主任！

雷亞同學，你這應該是感冒不是新冠病毒，我猜是排隊買口罩時被感染的。

⋯⋯好衰

咳嗽退散

胡說八道

整棟住戶只有你沒被感染新冠病毒，你有做什麼防護嗎？

沒特別耶，我都在房間間吹冷氣和看直播。

低溫可抗病毒，大賣場出現冷氣搶購潮!!

我要買十台！

我要買冰塊！

全家只有你沒感染新冠病毒，你有做什麼防護嗎？

你說啥？我重聽，聽不見。

病毒會藉由聲音傳染，大賣場出現耳塞搶購潮!!

我要買耳塞！

我要買耳機！

咬人貓

哇！這喵咪好可愛喔！被棄養好可憐～要不要跟哥哥回家啊？

痛啊！

先清洗傷口再吃點預防性抗生素，台灣狂犬病大致絕跡，如果五年內沒打過破傷風疫苗可以補打喔。

注解：狂犬病是由狂犬病病毒引起的一種病毒性腦脊髓炎，致死率很高，通常是被有帶原狂犬病毒的動物咬傷而感染，像是貓、狗、鼬獾等，但在台灣大致已絕跡。

62

咬貓人

哇！有流浪喵耶，看起來好可愛。

喔喔！原來你用這種方式表達喜歡嗎？

那我也來表達一下——

你說被一個戴蒼蠅面具的人咬傷？

衣錦還鄉

別人衣錦還鄉

鄉親們，梁兩元考上狀元回鄉啦！

恭喜 恭喜

我衣緊還鄉

老媽我放暑假，從學校回來啦！

你這肥宅是誰？我兒子呢！？

衣緊

我肥來了。

念書方法

各階段學習方法：學生

這病的症狀，我記得教科書裡面有寫…

住院醫師

這病的診斷，我記得國外研究論文有寫…

主治醫師

今年內科醫學會演講有介紹最新的療法…

主任

雷亞同學，回去讀最新一期的論文，週五晨會跟大家報告，我會好好指導。

我、我嗎?!

健保部分負擔 1

為什麼掛號費150元以外還要多收藥錢?!不是有健保嗎?!你們死要錢!

伯伯,本來健保就規定就醫會有「部分負擔」喔。

什麼**不費負擔**我聽都沒聽過!

阿伯聽我說,健保不是免費,為了避免醫療資源浪費,所以有規定部分負擔喔。

不要拉我!我受夠了!

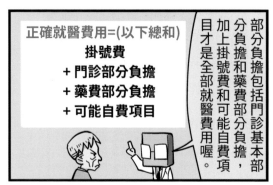

正確就醫費用=(以下總和)
掛號費
＋門診部分負擔
＋藥費部分負擔
＋可能自費項目

部分負擔包括門診基本部分負擔和藥費部分負擔,加上掛號費和可能自費項目才是全部就醫費用喔。

健保部分負擔2

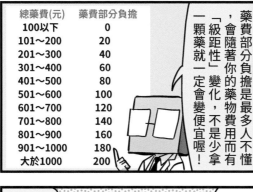

門診部分負擔，取決於就醫單位的等級。像是診所、地區醫院、區域醫院和醫學中心都各自不同喔！

【門診部分負擔】
診所=50元
地區醫院=80元
區域醫院=240元
醫學中心=420元
轉診民眾可能會較少

難怪我之前便祕去大醫院急診那麼貴！

藥費部分負擔是最多人不懂，會隨著你的藥物費用而有「級距性」變化，不是少拿一顆藥就一定會變便宜喔！

總藥費(元)	藥費部分負擔
100以下	0
101~200	20
201~300	40
301~400	60
401~500	80
501~600	100
601~700	120
701~800	140
801~900	160
901~1000	180
大於1000	200

原來如此，醫生不好意思我不懂。

沒關係，部分負擔的觀念很多民眾都不清楚，也麻煩你們幫忙多多宣導喔。

但是我是老人應該要給我免掛號費優惠吧！你們懂不懂敬老尊賢啊?!

我剛剛明明很清楚跟你講很清楚啊！

早餐店帥哥

靈感來源

醫狂裡面有很多兩元老師的生活有趣故事，請問靈感是怎麼來的？

抓屁服…

堡城加車位華商圈98-345

沒人看到吧…

小菜好吃貝…

魯肉飯不加小菜…

敏銳觀察力。

變態跟蹤狂。

…

多肉植物

台灣疫情升到三級，除了上班外要減少外出。

好怕以後沒東西吃，我們要不要自己在家種菜吃？

可是我最愛吃肉，只吃菜我會很痛苦。

我想到了！聽說有一種植物叫做「多肉植物」！

雷亞你好聰明！有肉又有菜！

......

你說他們自己吞仙人掌的刺?!

真是浪費醫療資源

是。可以直送太平間嗎？

捐血送東西

哇！捐血兩百五十cc送牛奶耶！

哇！捐五百cc送麵包耶！

不知道捐二千cc會送啥？

搞不好會送牛排？

搞不好喔？我們來捐看看會送啥吧！

轟～！！

好期待呀！

送急診

真的是來亂的。

營養均衡

兒子你不要每天吃那麼多不健康的速食！

哪會啊？我覺得很健康啊！

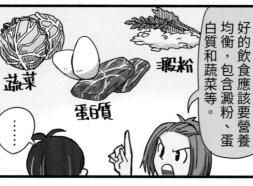

哪裡健康啊?!

好的飲食應該要營養均衡，包含澱粉、蛋白質和蔬菜等。

蔬菜

蛋白質

澱粉

……

那不就是漢堡嗎!?

蔬菜

澱粉

蛋白質

呃…漢堡可能還好，但薯條和可樂吃多不好啦！

注解：事實上任何飲食都該營養均衡才比較健康，每天一直吃漢堡也是不好的喔。

我是中立人

趕稿好累，等等要吃啥？

有啥好建議？舊店都吃膩了。

最近有兩家新開的滷肉飯和漢堡王，這兩家我都可以。

喔喔，想吃漢堡，那我想吃漢堡。

我都可以，漢堡不錯啊，不過這家滷肉飯看起來很讚耶！

我想吃漢堡啦！

我是真的都可以，不過漢堡王是連鎖的，那家滷肉飯感覺很有特色喔！

……夠了，吃滷肉飯吧。

惡夢

崔主任我連續好幾天都做惡夢失眠,慘。

嗯哼…持續同樣的惡夢有可能是潛意識投射。

有趣,雷亞同學說看看是怎樣的惡夢吧。

我夢到林醫師他們自己跑去吃好料沒找我,好餓。

原來是『餓夢』嗎?

口嫌體正直

醫院評鑑好煩啊！醫院又要我們造假人力班表！

只會講講，有膽去爆料啊。

誰說我不敢?!如果明天評鑑委員抽到我面談，我一定大爆料！

拭目以待。

李主任請問貴院排班人力和制度如何？

報告委員，一切安好沒有問題！

結果還是私下嚷嚷而已嘛，奴性堅強。

我好孬啊！

呯呯呯

冷凍疣

芳穎醫師我走路腳底會痛，我以為是被東西刺到但找不到。

我瞧瞧，這不是刺到是病毒疣，是被病毒感染。

通常治療以塗水楊酸藥水或冷凍治療為主，我幫你冷凍一下。

太好了！感謝芳穎醫師！

忍一下，冷凍治療有的人會痛，要做幾次療程才行唷。

痛痛痛！好痛啊！！

剛剛芳穎姊姊的冰雪魔法好涼好好玩，都不會痛耶！

小妹妹竟然不覺得痛？！

禁止喧嘩

圖書館

天啊…下週精神科報告資料好難找啊

中餐好想吃厚切豬排啊～

喔喔！我找到了！就是這本傳說中精神科的聖經DSM 5！

天啊！這書也太厚了吧?!

你們兩個！禁止大聲喧嘩！圖書館禁止大聲喧嘩！

哇!!

你看大家都被你們吵到轉過頭來看了!!

是因為你超大聲吧…

…

…

…

最安全地方就是最危險地方

政傑怎麼一臉深思樣？病人病情不好嗎？

我們醫院是用按壓式酒精消毒對吧？

對啊，接觸病人不是都要先消毒嗎？

但……一開始大家壓的地方有在消毒嗎？

沉思

78

股票起落

哇！台股一萬八千點，我的航海股大漲，我可以財富自由提早退休了！

金老大我受夠你的剝削和利慾薰心，我明天辭職不上班了！

李主任疫情期間，大家共體時艱啊！

隔天

金老大拜託您高抬貴手賞給小的一口飯吃。

哼哼，好啊，那就減薪和加班吧……

手法溫柔1

留醫師聽說你醫術非常好但治療有點大力，可以稍微溫柔一點嗎？

唉，大家對我真是誤解！我是刀子口豆腐心，治療中有任何不舒服你都可以說出來的喔！

太好了！那我就安心了。

你有不舒服嗎!?你說什麼？我聽不清楚！

嗚嗚哇！～

你全程都沒抱怨半句話，想必是我很溫柔吧！哈哈！

手法溫柔 2

學長實在太豪邁了，我來幫幫他吧！

啪!

學長我發明了一台表情機，以後病人用按的就可以跟你溝通了。

喔喔，康康你真是一流的，謝謝。

酸 痛 STOP

你有不舒服嗎？有不舒服可以按按鈕喔！

咬 咬

按不到

酸痛STOP

你都沒按按鈕，一定是因為我很溫柔吧！

我放棄…

啪!

發票載具

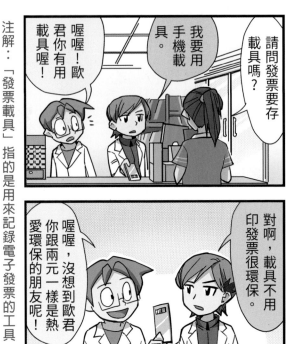

請問發票要存載具嗎？

我要用手機載具。

喔喔！歐君你有用載具喔！

注解：「發票載具」指的是用來記錄電子發票的工具，常見的載具像是手機條碼載具。

對啊，載具不用印發票很環保。

喔喔，沒想到歐君你跟兩元一樣是熱愛環保的朋友呢！

而且雲端發票有加開獎項，我可以多中幾張發票。

這才是真正的原因吧…

兌獎當日

什麼爛軟體！一張都沒中！

命啊。

82

曬恩愛

學校演講

對小朋友來說父母吵架，就是世界末日，所以不要在小朋友面前吵架。

看書中

老公以後我們不要在小孩面前吵架。

好啊。

隔天

你不要一直給小孩手機他都上癮了！

你自己不顧小孩還敢說！

爸媽我回來了。

……？

83

化阻力為助力

阿伯抽菸會增加新冠肺炎重症危險…

什麼?!那我要趕快戒菸!

弟弟不運動會增加新冠肺炎重症危險…

什麼?!那我趕快運動!

阿婆肥胖會增加新冠肺炎重症危險…

什麼?!那我趕快減肥!

謝謝你COVID19~

我們變得更健康了~

讚

見妹眼開

康康醫師，我很怕看牙很緊張，我等等可以閉眼嗎？

當然ok啊！

康康醫師，器材我都消毒好了喔。

亮麗

噗通

先生你的口水滴下來了⋯⋯

不是說要閉眼？

宅宅救世界

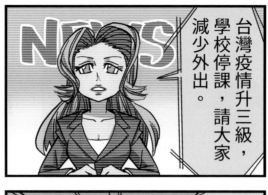

台灣疫情升三級，學校停課，請大家減少外出。

不用去學校，你就一整天玩手機了！

林醫師他整天宅在家打電動，一定是網路遊戲成癮！

媽媽聽我說！你兒子是在防疫救世界啊！

三級防疫期間在家玩較安全！

沒問題！

……

烏龜頸

為了要應付醫院評鑑要打一堆文件真麻煩……

烏龜頸↓

阿總你不舒服啊？

轉轉

最近肩頸比較常痠痛……

可以去看復健科的小聿醫師啊！她人超好的！

你肩頸痠痛的原因是長期駝背和前傾烏龜頸造成的喔！

是喔……

阿總你要抬頭挺胸啦！

囤東西

台灣疫情爆發，我們宿舍要不要囤點東西？

囤食物！

囤藥物！

囤脂肪！

你還沒被隔離就已經變胖了。

宅宅隔離

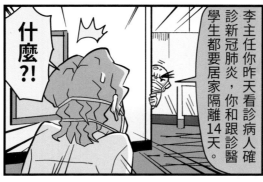

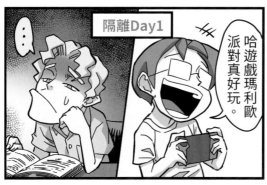

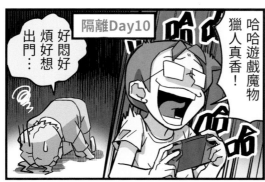

自然就是美

這些保健食品吃了才會長高！

還要再吃？也太多了吧！

！

兒子來單挑籃球吧！

你們家弟弟吃了啥補品長那麼高？！

大驚‼

沒耶，就均衡飲食、睡飽和運動而已。

……

安眠藥不能多吃

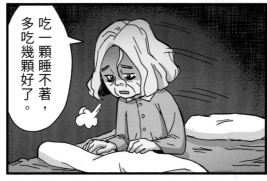

失眠時候，最多只能吃一顆藥。

好。

吃一顆睡不著，多吃幾顆好了。

媽小心！

暈～

！？

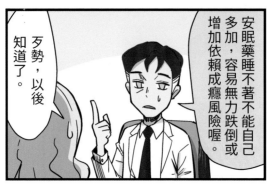

安眠藥睡不著不能自己多加，容易無力跌倒或增加依賴成癮風險喔。

歹勢，以後知道了。

厭世考官

林醫師回武陵高中擔任醫學系模擬面試考官

恭喜十大傑出青年校友回母校幫忙。

哪裡，感謝母校邀請。

面試官　面試官

考官您好，我是一位熱愛醫學的高中生——

喋！

看到紙袋

哈哈哈！竟然有人把紙袋套在頭上。

恥笑考官，給零分！

哈哈哈哈哈哈

面試官

林醫師不能全部人都零分啦！

第二位也恥笑，還是給零分！

哈哈哈哈哈

疫苗謠言

本則感謝林小王醫師提供靈感。

百珊醫師我聽說打疫苗後一個月內不能吃鳳梨，這是真的嗎？

這是謠言啦！

我也這麼覺得，好在我機靈沒被騙。

正確應該是兩個月才對吧。

阿婆不是啦！

不然難道是半年嗎？

都沒影響啦，不要亂信網路謠言啦。

94

膽固醇和類固醇

阿伯你抽血報告膽固醇太高，飲食和生活習慣要調整。

什麼?!

一定是你開的藥有含類固醇害的！

阿伯你誤會了，膽固醇和類固醇不一樣啦！

聽起來明明很像啊！

牛肉和雞肉很像也差很多啊。

你這樣一說⋯好像有道理。

別騙我啦～

PASS

雷亞我要去打球，你要一起嗎？

不了，防疫期間危險我pass。

雷亞我要去看電影，你要一起嗎？

有點想去，但先pass好了。

雷亞我要去買宵夜，要一起嗎？

好想吃消夜，但防疫只好pass。

PASS＝怕死

你怎麼最近啥都pass？

我就「怕死」啊！

疫情看診四類人

醫師好

帽子

墨鏡

嗶←

挖

喔喔！你防疫很周到很棒。

焦慮型

醫師我站著就好不用坐。

喔好。

阿啊啊～

超級無敵焦慮型

醫師我看診在門口就好避免風險。

…好。

偷瞄～

狀況外型

啥？醫師你說啥？

阿伯你口罩要戴好啦！

噴!!

97

咖啡心悸

雅婷你今天已經喝三杯咖啡了耶。

因擔心疫情失眠,只好喝咖啡提神。

雅婷你怎麼了?!

突然心悸。

喝太多咖啡或茶可能會胸悶心悸手抖喔。

嗚嗚,以後不敢了。

當然看到帥哥我,也會心頭小鹿亂撞。

哇!

砰!

好好看診!少撩妹!

鉛中毒事件

台灣某院爆發中藥鉛中毒事件──

真可怕。

這樣以後會不會大家都不敢吃中藥?

可能喔。

你們兩個不要以偏概全!

哇!!

大部分中醫開的藥物都是經過科學檢驗安全的!

是!

停車格內

為啥要開我罰單啊？

因為你違規停車被人檢舉。

我哪有違規啊？

怒！

這很明顯違規啊。

我明明就停在停車格裡啊！

……

叫錯

來，妹妹別緊張，林醫師人很好喔。

哈哈，這位媽媽這樣誇我，我會害羞啦！

什麼媽媽，我是她姐姐⋯⋯

這位醫師太差了，我們去看別間！

⋯⋯對不起

不良示範

阿婆妳罹患大腸癌盡量不要吃炸的。

好的加藤醫師。

加藤醫師，你中午便當要吃啥？

炸雞腿，謝謝。

!?

另外你本身有糖尿病也不能喝太甜的唷。

……

忘了問，加藤醫師要飲料嗎？

我要珍珠奶茶全糖謝謝。

……

想吃～

多少都擔心

疫情爆發後

門可羅雀

咦！

最近病人變好少，好怕要吃土！

嘈雜
嘈雜

...

病人變好多，我好怕被感染！

病人多少你都擔心。

突發性耳聾

奇怪，左耳突然耳塞和耳鳴好大聲。

外耳道檢查正常，建議做聽力檢查。

報告有三個音頻以上聽力受損，應是突發性耳聾。

耳聾?!我還年輕耶！

別擔心，早期吃適量類固醇和多休息可以改善喔。

吃、快給我吃！

抽血手麻

痛！好麻！

啊！針頭插到神經了嗎？

這手麻可以先吃維他命B和休息看看，沒改善就考慮做復健治療。

我怎麼這麼倒楣…

抽血難免偶有意外，任何不舒服要跟醫療人員反應喔。

視訊演講

有搶購力沒動力

新冠肺炎戴口罩能預防。

老公我們快去搶口罩！

酒精可用於消毒。

老公我們快去搶酒精！

謠傳衛生紙即將缺貨…

老公我們快去搶衛生紙！

醫師說運動可增強免疫力。

老婆你不運動嗎？

懶，我要追劇。

我也想有新刊啊

雖然這次FF沒擺攤，還是來支持台灣動漫創作！

TAKE MY MONEY!

注解：林醫師通常都習慣稱呼費子軒老師為「費子」。

費子這次你的漫畫新刊真是超精采！

謝謝支持，那林醫師你們醫狂新刊呢？

呃……

奈櫻你的動畫機展示牆真是超屌害！

謝謝支持，那林醫師你們醫狂新刊呢？

呃……

我也想出新刊啊…

角落畫圈

喔喔那不是林醫師嗎？來問他有沒有新刊好了！

108

小雨醫師新遊戲

感謝之前大家支持小雨醫師和費子軒老師聯合創作的漫畫《真實的間隙》獲得許多迴響。

謝謝大家,今年我要出密室解謎遊戲了,遊戲劇情是銜接《真實的間隙》和《醫生君》的故事。

好害羞

遊戲可以體驗被拘禁在密室,無法逃出的絕望感唷!呵呵~

好興奮

嘻嘻嘻⋯⋯

有蕾雅就買爆!!

咳,另外蕾雅也有在遊戲中出場喔

終點

醫狂登山隊出發！宅宅偶爾也要健康一下！

呼，好熱好累好喘啊…還要多遠啊？

很遜耶，前面涼亭就是中點啦！

「終點？」真的嗎？太好了！

呼呀

休息一下吧，這邊還是「中點」，等等還有一半路才攻頂。

110

小粉絲 Sügar 的話：

恭喜醫狂 11 出版了！小小畫手畫
賀圖有點害羞，林醫師真的是一
位十分好的醫師，我在他那裡獲
得了很多勇氣跟人生向前的動力，
希望大家也能從醫狂漫畫裡收穫
滿滿向前衝的動力！醫狂銷量也
能衝衝衝！雷亞醫師跟兩元老師
都辛苦了！感謝您們一直帶來這
麼歡樂的作品！\(^ ▽ ^)/

防疫公益歌曲MV《抗疫一心》
雷亞監製

抗疫 一心

感謝黃崑林老師和陳俊安藥師題字
感謝眾多警消醫療人員朋友協助

歌曲MV連結
及感謝名單

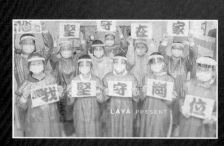

作者：籃寶
臉書：大宇宙籃寶

狂賀！

作者：易水翔麟老師
臉書：故事獵人 - 翔麟老師的漫畫秘訣大公開

醫院也瘋狂 又向 第100集

邁進了一步XD

國語日報\掌門志願\樂樂

作者：篠舞醫師
臉書：篠舞醫師的 s 日常

作者：Harrison Ridley（祕魯繪師）
臉書：Luka Studios

▶賀醫狂11出版

勤洗手 戴口罩
防疫在家看醫狂

作者：於是空白
臉書：於是空白 -

作者：白日雨
臉書：白袍恐懼症

脫出 失憶病棟

LatroFobia Ltd 白袍恐懼症 原創遊戲

白日雨醫師一人原創遊戲
超難燒腦的醫院密室逃脫

STEAM
購買頁面

於是空白 本張插畫

《廢紙劇場》 費子軒
《白袍恐懼症》 白日雨 聯合創作

真實的間隙

校園霸凌故事　　奇幻愛情漫畫

手機掃描 QR 碼
博客來購買頁面

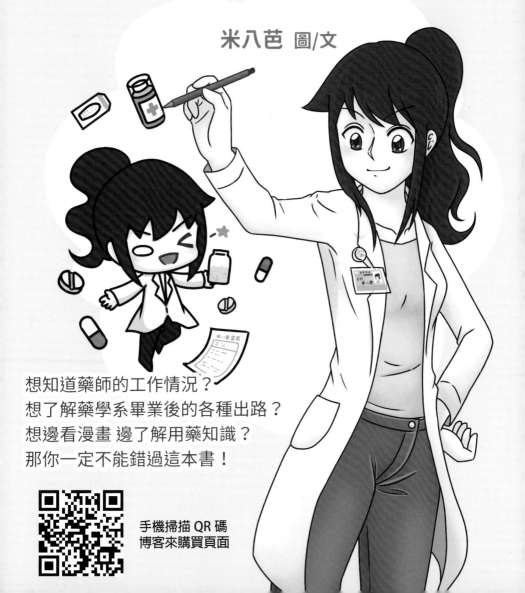

藥師 忙蝦米？

白袍藥師米八芭的
漫畫工作日誌

米八芭 圖/文

想知道藥師的工作情況？
想了解藥學系畢業後的各種出路？
想邊看漫畫 邊了解用藥知識？
那你一定不能錯過這本書！

手機掃描 QR 碼
博客來購買頁面

【好書推薦】

《不焦不慮好自在：和醫師一起改善焦慮症》
林子堯、王志嘉、曾驛翔、亮亮等醫師合著

焦慮疾患是常見的心智疾病，但由於不了解或偏見，讓許多人常羞於就醫或甚至不知道自己得病，導致生活品質因此受到嚴重影響。林醫師花費多年撰寫這本書，介紹各種焦慮疾患（如強迫症、恐慌症、社交恐懼症和創傷後壓力疾患等），內容深入淺出，希望能讓民眾有更多認識。

手機掃描 QR 碼
博客來購買頁面

定價：280 元

《失眠救星－醫夜好眠：中西醫師教你改善失眠》
林子堯醫師、武執中醫師合著

失眠是許多人相當困擾的問題，本書由兩位醫師以中西醫的專業知識為大家衛教，讓大家了解睡眠的各種知識以及失眠的各種原因，書籍中淺白文字搭配趣味插圖，讓內容易懂好吸收。

手機掃描 QR 碼
博客來購買頁面

定價：350 元

書籍可至博客來、誠品、金石堂或白象文化 PChome 網路購買

【好書推薦】

《台灣奇廟故事》
劉自仁著

作者劉自仁對本土歷史人文充滿熱情，探索各地廟宇與考究在地人文，利用小說精彩筆法呈現台灣九間廟宇的傳說，包括「羅安」、「廖品娘」、「血芒果」、「好漢兄」、「義善姑」、「朱伯公」、「八寶公主」、「王爺奶奶」等故事。

手機掃描 QR 碼
博客來購買頁面

定價：250 元

《不要按紅色按鈕！醫師教你透視人性盲點》
林子堯醫師著 徐芯插圖 兩元漫畫 綺芸扉頁

「為什麼有時候叫你不要做的事情反而越想做？」「為什麼有時候我們苦思問題時，暫時休息一下反而會有靈感？」

林醫師以醫學角度講解討論 77 個有趣的心理學現象，閱讀本書將會讓您對人性有更多瞭解。

手機掃描 QR 碼
博客來購買頁面

定價：350 元

書籍可至博客來、誠品、金石堂或白象文化 PChome 網路購買

護理師 ✚ 啟萌計畫

作者 於是空白

於是空白與這條
充滿冒險的護理之路

手機掃描 QR 碼
博客來購買頁面

於是空白

萌萌護理師「於是空白」
的首本出版漫畫,讓你看
到笑中帶淚的台灣護理人
員成長故事。

《網開醫面》

網路成癮、遊戲成癮、手機成癮必讀書籍

【簡介】：網路成癮是當代一大問題，隨著網路越來越發達，過度
依賴網路的問題越來越嚴重，本書有淺顯易懂的網路遊
戲成癮相關醫學知識，是教育學子及兒女的好書。

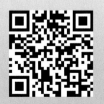

手機掃描 QR 碼
博客來購買頁面

醫院也瘋狂 11

作者：雷亞 (林子堯)、兩元 (梁德垣)

協助：奈櫻 (黃欲齊)

出版：林子堯

臉書 FB：醫院也瘋狂

官網：https://www.laya.url.tw/hospital

校對：洪大、林組明、何錦雲、楊佩婷

題字：黃崑林、湯翔麟

印刷：先施印通股份有限公司 (感謝蔡姊協助)

技術支援：莊富崵

經銷：白象文化事業有限公司經銷部

電話：04-22208589

地址：(401) 台中市東區和平街 228 巷 44 號

出版：2021 年 10 月

定價：新台幣 200 元

ISBN：9789574390427